溥心畬 (1896～1963)

舊王孫溥心畬(1896-1963)，原姓愛新覺羅，初字仲衡，別號西山逸士，入民國後以其行輩爲姓。生於光緒二十二年（一八九六），是宣宗道光皇帝的曾孫，恭親王奕訢第二子載瀅的次子，廢帝溥儀的堂兄。以這樣的身份加上不世出的才華，詩、書、畫意境俱高雅空靈，三〇年代便震懾了民初的大陸藝壇。觀他振筆作畫，先以滿腹詩文學問醞釀畫幅，筆墨酣暢淋漓之際，迅即援事作詩、塡詞或題跋，剎時滿紙靈動生光，觀者驚喜之餘，更悠遊於其詩、其書、其畫俱美的筆墨意境中，這樣的天分才華，不僅爲台灣三百年所未曾有，即使整個中國藝術史上，也屈指可數。

溥心畬幼年即受嚴格的家塾教育，經學之外，也以理學奠定根柢，藉以正心修身；然後是訓詁，先熟讀許氏說文以探本窮源，再講諸經的箋傳注疏；最後才旁及諸子百家。此外依清室傳統兼習騎射，他幼年接受的是嚴格的文武雙全的教育。一九一二年民國建立後，十七歲的溥氏避居馬鞍山戒壇寺，在極少的打擾下，奠定了極深的書畫基礎。一九二四年遷回北平城中恭王府萃錦園，暫停隱逸生涯與各滿族畫友定期集會，切磋畫藝。一九三〇年首次個展於北平中山公園，即以他自傲的「高皇子孫的空靈」筆墨意境，轟動藝林界。心畬由隱居的山林返回北平城中，頗有與各界文人一較勝場的企圖與信心；奈何一九三二年九一八事變爆發，接著日人又扶植溥儀在一九三二年於長春成立「僞滿洲國」，這樣複雜的政治環境，對心畬追求平靜的藝術生涯，是不利的。心畬拒絕投靠求官，作《臣篇》以告廟、明志，也因這樣的環境使然，他不得不稍斂光芒；一九三七年七月七日蘆溝橋事變引燃中國全面抗日大戰，爲了避免日人的騷擾，在完成母親後事，盡了守靈孝道後，遷居頤和園，後因日方屢請參加教育等事，決定再度過起半隱居生活，稱病不入城。自號「西山逸士」、「羲皇上人」，表明無意仕官，直到一九四七年南下南京，遊歷浙江等地，未再北返。

溥心畬的書學背景，可分爲以下五階段：

溥心畬，原姓愛新覺羅，爲清朝末代皇帝溥儀的堂兄。雖然生於清代窮途之末，但由於他深厚的詩文涵養和藝術天分，以及拒絕日人招撫的志節，使他跳脫亡國貴胄的落魄飄零命運，成爲受人景仰的一代藝壇大師。（蔡）

一、幼年私塾啓蒙時期：

溥心畬曾自述學書經歷：「束髮受書，先學執筆、懸腕，次學磨墨，必期平正；磨墨之功，可以兼習運腕，使能圓轉。師又命在紙懸腕畫圓圈，提筆細畫，習之既久，自能圓轉，書譜所謂使轉也。」

溥心畬教人書法有四字訣，便是「提得起筆」。他自幼對腕力的鍛鍊是極嚴格而紮實的。練習提筆的方法有兩種：一是多做雙鉤的工夫，一是以筆尖寫遊絲草，使筆無虛處，同時不易犯偏鋒和側鋒的毛病。由於深諳「提筆」三昧，不但書法點畫細微處遒韌有勁，同理以細筆寫畫，越小品越精細可喜。

這段基礎功磨練時期，他自述道：「始學篆隸，次北碑，兼習行草。十二歲時，先師使習大字，以增腕力。並習雙鉤古帖，以練提筆。時家藏晉唐宋元墨跡尚未散失，日夕吟習，並雙鉤數十百本，未嘗專習一家也。」

至於碑帖，他自述：「始習顏柳大楷，

次寫晉唐小楷，並默寫經傳，使背誦與習字並進。十四歲時，寫半尺大楷，臨顏魯公《中興頌》、蕭梁碑額、魏《鄭文公石刻》，兼習篆隸書，初寫《泰山》、《嶧山》秦碑、《說文》部首、《石鼓文》次寫《曹全》、《禮器》、《史晨》諸碑。」

成親王永瑆的字，當時被親人奉為最高標準，旗人寫字，無不由成親王永瑆入手，那麼心畬接觸這股宮廷書法風格，應也在這時就開始了。

啓功在一九九三年故宮舉辦的「張大千、溥心畬詩書畫學術研討會」中，論文說：

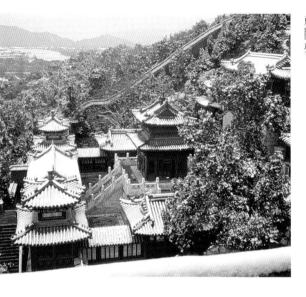

頤和園萬壽山一景（蕭耀華／攝）

溥心畬一九三九年遷居於頤和園，對頻頻請其參與政事的日方稱病，到一九四七年為止都在頤和園中過著半隱居的生活。這段期間他也是精進書藝的時期，不僅草書氣勢勃勃，也有機會接觸金石古文字，並且集成了新千字文。圖是頤和園一景，遠處可見昆明湖及西山。（蔡）

二、一九二二年隱居北平西郊馬鞍山，詩書畫奠定深厚基礎時期：

這段時期據心畬自述：「十七歲後，先師南歸，先母項太夫人親教讀書習字，時居清河鄉間（稍後移居馬鞍山），舊邸書籍皆蕩然無存，唐宋元明書畫數卷而已。」這時母項太夫人親授心畬春秋三傳，並督促習字。他又即專寫《圭峰碑》；小楷初寫《曹娥碑》、後學柳、歐，亦寫隋碑；行書臨《蘭亭》、《聖教》後又喜米南宮書，臨寫二十年，知米書出王大令、褚河南，遂不專寫米帖。錢梅溪嘗論米之天資超邁，後人不宜輕學，徒自取病。余初學米書，只有敧側獷野，而少秀逸，不知探本窮源，至有此病，後學大令、虞、褚，始稍稍改正。」

除了一部《閣帖》，清代宮廷特別偏愛沿襲二王帖學一派之董其昌、趙孟頫等一脈的臺閣書風，這時心畬已有涉獵，尤其後者富貴婉約而又不食人間煙火的氣質，心畬後來終身奉為信仰，無論臨什麼唐人碑版，主要的運筆辦法，還是從永光來的，呈現「碑底僧面」的氣息。

釋永光，字海印，湖南潙山密印寺住持，於一九一三年、一九二○年二次來訪馬鞍山戒壇寺，對心畬詩、書影響頗深，啓功說心畬早年的書法途徑，無論臨唐人碑版，還是從永光來的。

啓功又表示他每次拿畫給心畬看，他必會問：「你做詩了沒有？」啓功曾請教畫法與畫境標準，心畬總是說：「要空靈」，又說：「高皇子孫的筆墨沒有不空靈的」，他一方面堅持宮廷書法的華麗，不食人間煙火氣質，一方面接受名僧永光法師脩然絕塵的僧派書法，目的是希望達到他心目中的最高理想——「空靈」的境界。

三、一九二四年至一九三七年，返回北平城居住恭王府萃錦園，與文人切磋、嶄露頭角時期：

心畬有《記書畫》一文，記錄了家藏書法名蹟：「晉陸機《平復帖》九行，字如篆籀；王右軍《遊目帖》，大令《鵝群帖》，皆廓填本。顏魯公《自書告身》，有蔡襄、米元暉、董文敏跋；米元章《苦筍帖》，懷素《苦筍帖》；韓幹《照夜白圖》，米元章、吳傅朋題名，元人題跋；《定武蘭亭》，宋理宗賜賈似道本；張即之書《華嚴經》一紙；易元吉聚猿圖，錢舜舉跋；沈石田題米襄陽五帖；米元暉《楚山秋霽圖》，元饒介題詩；趙松雪《道德經》和趙松雪六札冊；文待詔《小楷唐詩四冊》；解縉草書卷。」

文中提到：「王右軍帖，所見者《行穰帖》、《快雪帖》、《七月帖》、《遠宦帖》、《奉橘帖》、《喪亂帖》、《遊目帖》皆疑為廓填本，所謂下真蹟一等者也。惟《孔侍中帖》醇古無廓填蹟，或真右軍書耶？」心畬這時返回恭王府，可以更從容的臨摹各名蹟，除了家藏，以他的身份地位、藝術涵養，要看到古人名蹟，比常人容易多了。這些對他的眼界、筆墨意境，幫助極大。因此逐漸吸引全國愛藝者的目光，乃意料中事。這時期他參加了滿族畫家的「松風畫社」，定期聚會切磋畫藝外，每年萃錦園海棠花開時也固定雅集、吟詩賦詞。一九二六年心畬在北平邀宴張大千，「南張北溥」逐漸為世人樂頌。由這時的傳世墨跡看，心畬楷書偏多刀斬斧

齊、內緊外鬆的結字，得力裴休《圭峰碑》最多，其次柳公權晚年成熟的典型柳體（如《玄祕塔碑》）的功力也深。一九二五年出版的溥心畬《西山集》裏的小行書，有永光法師和明代王寵舒朗的氣質，但整體而言，行書體勢仍偏多二王、米襄陽。若由《學書自述》推測，一九三〇年代正由米字上溯褚遂良、二王本源。

心畬中年特別偏愛草書，除了《閣帖》中的草法，曾臨石刻《書譜》不輟，後來見到墨蹟本，又有進境，家藏陸機《平復帖》、王羲之《遊目帖》、王獻之《鵝群帖》廓填本、懷素《苦筍帖》吳說遊絲書法、祝枝山草書卷等，都是他草書學養的重要根源。

四、一九三九年隱居頤和園時期（或謂一九三八年即賃居頤和園介壽堂）：

這時已將畢生所學盡力發揮，寫行草更是英姿勃發、真氣瀰滿。啓功表示心畬近五十多歲時，曾不惜重金收購成親王永瑆晚年的楷書，這時的字接近永瑆楷書確實多些。有趣的是，心畬自述大楷初習顏柳，臨過顏真卿《大唐中興頌》、家藏顏真卿《自書告身帖》，這都是顏真卿晚年力作；一般人寫過的熟定型的顏法，很難脫開斧鑿痕，但他的楷法裏，並沒有太濃厚的顏意，可能和他偏好狼毫硬筆使轉速度快又爽利的線質有關。

這段隱逸歲月中，他大量接觸金石文字，他曾和故宮古物研究員石谷風往來頻繁，也趁機向石氏請教瓦當、陶文的搨印方法。石氏因為曾深入各廠肆大量搜冤秦漢瓦當、陶片之類，每次來訪，必攜帶所獲讓心畬逐片反復摩挲，愛不釋手。然後用宮廷所藏的舊紙、老墨認真真地搨印下來，寫上「心畬手拓」，或援筆作詩、文題記。他遺作中各金石著錄，也是這期間開始陸續考據蒐集的。此外著名的寒玉堂新千字文也在這時集成。渡台後，曾憶寫多件，筆者所見有十三件，現存台北故宮博物院有楷書三、行書一、草書五及行書千文注釋二本。另一九八九年二、三、四月出版的《時代生活》雜誌，刊有他一九五二年草書千字文，是署年最早的。另一行書手卷則未署年，筆者以為年代更早，應是渡台之初就開始憶寫這篇文章。（頁六）

五、渡海來台後被公認為台灣三百年來帖學第一家，為台灣帖學注入新生命時期：

心畬渡台後，雖把大陸書壇「帖學中興」的時代任務讓予沈尹默、白蕉等人，但一代天潢貴胄能蒞台，讓主宰了台灣書壇三百多年的龐大碑派勢力，得以延續不輟；帖學恐要在台灣稍稍沉寂一陣子；他對台灣書壇的意義重大，和于右老都是空前絕後的一代大師。心畬除了在師大藝術系授課，上門拜師學藝的人也絡繹不絕，唯一遺憾的是「寒玉堂」子弟大都慕其畫名，以學畫為首要目的，彼等雖能以寒玉堂小行書題畫，但極少單獨發表書法創作；加上心畬晚年應酬性書作偏多，整體評價及影響力自然不如右老。

心畬於一九四九年農曆十月便在台首次個展。一九五〇年左右便開始以楷、行、草憶寫《寒玉堂千字文》，一九五六年並以行書為千字文作注釋。一九五四年所著《寒玉堂畫論》獲教育部第一屆美術獎。一九五八年《寒玉堂論書畫》由世界書局印行。世人遂得以認識這位舊王孫的藝術思想。心畬於一九五五年遊韓、日，一九五八年南遊泰國，一九五八年、六二年赴香港並開展覽，他表示渡台後到一九五六年東遊日本歸來，是一個階段；一九五八年遊曼谷、香港歸來，又是一個階段。自認一九五八年以後，書法已經有了自己的東西，一般字可及清代名家；個別的字，則可媲美明人。這位舊王孫寓居台灣十四年期間，雖沒有得到應有的名利和重視，但研究台灣文藝的學者及詩文書畫愛好者，將永遠記述、傳唱他的藝術成就與貢獻。

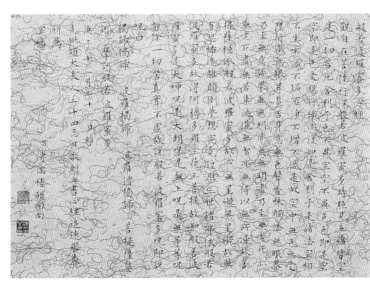

溥心畬《血書心經》 1960年

終身謹守儒家思想與孝道的溥心畬，在1937年母親項太夫人逝世時，曾血書金剛經在棺柩上方及四面，渡護母魂。此後每年母親忌日，必刺破手指，用血和硃砂，以莊嚴勻整、融合歐、柳、褚的楷法，恭謹的抄寫心經，迴向焚於母親靈前，以感念親恩。

鶺賦

惟陽鳥之始至于曜德之明輝同黃鵠之遷舉于晴鸞之興飛爾迺畫寒暑與令關山遠近江湖邊調邊城阻橫秋風晨舉白露夕驚哀鴛鵡之戢鳴抗臣窮邊漢使輕昌傳書心陽不已皓首孤離杳恨而死若夫泳衣吟江瀬沈影吟芳洲背朝雲而北去帶秋色而南遊感迎人之孤夢興之思婦之遷慈望夫君子不歸心結怨子綢繆覽無歡子笑江暎蒹無子長坂悽眼沙之羽寒陸之心遠女懷無子子綢束吳挺十里子慈客心練心武月華明明月苦惆懷于秋江深池卿不可以久處子音將有感吟斯禽

春華賦

風發之十渡河若有人子旺水而恕歌香革子岩色君子不歸子若何漢之在子江之蘭浮洞庭子夢湘渾氏相思子無極遠望子何堪爾迺逦風而逝：山川悠隔山美城而化煙越邊庭而雙色逦有思婦善懷蕩于永去羅暉冷雨而原遠子氣鴒飛華蕪嘗于千里恩王條子終不竭

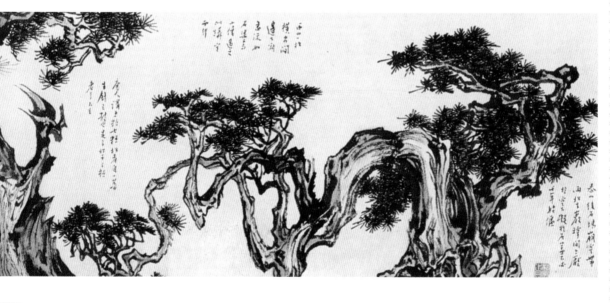

皇清一品夫〔人〕多羅特氏墓誌

心畬小楷的鍛鍊歷程大略如下：初學《曹娥碑》、《洛神賦》，後來寫隋碑。由早期的墨跡顯示，他曾極意追摹鍾繇法度，一九一二年隱居馬鞍山戒壇寺時，也接受了永光法師的疏散風格。一九二五年出版的《西山集》，就是融合永光法師和明代王寵的舒朗蕭散風格。稍後也契合大楷，呈現歐體融合柳公權《玄祕塔》、裴休《圭峰碑》的精神。一九五八年世界書局出版《寒玉堂論書》文中，溥氏又主張與其由翻摹的二王本入手，不如學文待詔的小楷。

此頁小楷風格接近鍾繇《薦季直表》、《還示表》、《立命表》，這時隱居馬鞍山戒壇寺中，常為僧寫經卷，因此書中也有濃厚的雲舒霞卷的寫經風格，僧面氣息。

他早期的題畫小楷也特別愛用這種體勢，只是有時把橫畫加長，多此空間變化，或是加些章草筆意，寫得古拙可愛。如一九二九年題《終南進士像》及一九三一年題《李香君像》等。中年以後，則常見文徵明、趙孟頫的結體，偶也有此倪雲林的意趣。大約一九三五年左右至渡台前，以歐體為底，融《圭峰碑》、《玄祕塔》的筋骨漸臻成熟，常用來題畫、寫手卷、對聯，這種內緊外鬆，右肩稜角明顯，橫畫、捺筆誇張、粗細對比的風格，堪稱寒玉堂楷法典型。渡台後右肩稜角逐漸褪去，寫得勻整縝密，含蓄中仍強調溥家樣的空間趣味，但始終不脫趙孟頫一脈宮廷書法的雍容貴氣。

雙袖友盡步紫煙道人師外嵒桃前可
怅一夜搖池叔不指窩江五旬年
己丑秋八月　心畬題舊作

溥心畬《題紫煙道人》　1934年　楷書　紙本　64×32.5公分　吉林博物館藏

此跋寫於一九三四年，在歐陽詢的體勢上，加入文徵明的斧鑿痕，這是早期小楷的另一種面貌，弟子江兆申的楷書，頗受心畬這類的楷法的影響，只是江氏的空間變化更大些。溥氏強調的「空靈」最高境界，「寒玉堂」弟子中，江兆申是較能體驗並終身去實踐的。

子謂江者之伏寫余逕寢指廣庾子何
憑其不照蘭胡為而姜謝子藝胡假而永
年堂賢幹之終曜孚之不宣衷靈
俯之不戒告子道渾漠而難知惟斯人之
嘉善子無通理而明詩若乘風而遠遊子
遂逸逝以無期川源逝其森挺子聽飛鴻
之遠音忘而中吉子无誰加子心亂回天
將抽思而申吉子无誰加子而置行樂于幾時
沈之子將夕日光華于而置行樂于幾時
念子千悲之無極

癸亥暮春之初　　心畬初稿

（蔡）

溥心畬《西山草堂古松並題》　局部　1962年　卷　紙本
台北故宮博物院藏

此為溥心畬去世前一年憶畫的西山戒臺寺古松，他曾隱居於戒臺寺中，並且因此自號為「西山逸士」。此畫松樹枝幹靈動扭轉，圖上題字行書流利多姿，可以想像其作畫題字時對回憶中舊時景物的喜愛與懷念。

溥心畬《多羅特氏墓誌銘》局部　台北故宮藏

書於一九五三年的這件小楷書是心畬為前妻羅清媛女士而作，保持較多歐柳氣息，並加入趙孟頫、文徵明的結體。心畬家藏趙氏（道德經）六札冊及文徵明小楷唐詩四冊；此件能見到二者的斧鑿痕。心畬寫各墓誌銘的小楷，或題跋古人名蹟，不似平時那般強調空間的佈局或誇張對比的線條，大都嚴謹勻雅。此件為橫卷，不同於一般縱長的墓誌銘形式。

滯美鍾蘇白
疾苦何迺耶盍張樂於洞庭之野
鳥值而高翔魚聞而深潛旦絲磬之
響雲英之奏非耶此所愛有殊所樂
迴異君能審巳而恕物則常無所結
蘇白昨跡還示知憂虞溟深遂積

溥心畬《臨鍾繇還示表》局部

此為心畬用透明蠟紙臨摹各家法帖的書法習課之一，他小楷古樸而醇雅的氣質受鍾繇各帖影響最大。

據民國一九五六年《溥儒寒玉堂千字文注釋》的「自序」提及：「余隱居西山之日，嘗集千字爲文，不同於周氏者：渡海後，憶本。而成之，繫以注釋，非敢希蹤昔作，比跡前規，撫拾嘉言，旁徵古訓，亦學者之所資焉。」由於周興嗣的舊千字文，將常用簡易的辭彙幾乎用盡，因此「寒玉堂」這本新千文在扣除周文的舊千字文後，只能選用艱澀的遣字用辭，觀他所徵引的書籍，旁及《詩經》、《尚書》、《易經》、《周禮》、《儀禮》、《左傳》、《戰國策》、《史記》、《禮記》……等數十種。這篇在隱居西山範圍內的頤和園萬壽山時期所作的千字文，在心畬來台後之

心畬爲何作此艱深難懂的千字文呢？他一生主張「士先器識然後文藝」；又稱「文學是本，書畫是末」，他把絕大部分的學力都放在詩文、書法上，繪畫只是學問、詩文、書法的呈現罷了。毫無疑問，他繪畫上的詩文、書法已臻成熟後，水到渠成的才賦和書法學力，在周興嗣舊千文傳唱了一千多年後，也引經據典完成一件書文俱美的新千文，渡台後分別以楷、行、草寫了十餘件傳世，他一直希

望文學、書法的內涵，能比繪畫受到更多的重視，這種企圖心，是很容易理解的。

台北故宮博物院藏寒玉堂小楷千字文共三卷，此卷署年一九五四年，另二件未署年代，應也是晚年的佳作。三件都有他獨特的「內緊外鬆」的空間特質，保有較多中年時期《圭峰碑》、歐、柳氣質，結字窄而縱長，筋骨妍緊拔尤其具韻味，另二件則較勻整，偏多成親王、趙孟頫，文徵明的意趣。

初，就憑著驚人的記憶力憶寫出來，筆者所見署年較早的，有一九八九年二、三、四月《時代生活》雜誌刊登，寫於一九五二年的版本，融合二王、智永千文、《書譜序》、文徵明等，寫得圓轉而富姿致。附圖另一件存濃厚的「僧面」氣息，受王寵、永光法師的濡染，書寫年代應該要早於一九五二年。

溥心畬《草書周興嗣千字文》局部 1920年 卷 紙本
這是心畬傳世較早的千文，是爲馬鞍山戒壇寺濬海法師所書，寫得極圓轉適媚，看得出這時致力《淳化閣帖》中二王諸刻本的學力。

溥心畬《草書寒玉堂千字文》局部 紙本
此件雖未署年，觀其體勢應是渡台之初的作品，仍具王寵及永光法師僧面氣息。張光遠先生考據溥心畬最早憶寫完成的《寒玉堂千字文》，應在一九五四年，恐是未見此及下面這兩件！

溥心畬《行書寒玉堂千字文》局部 紙本
融合二王、智永千文、《書譜序》、文徵明的風格，故宮共收心畬五件《寒玉堂草書千字文》，風格大抵沿

溥心畬《草書寒玉堂千字文》局部 1952年
襲此風。

寒玉堂千文

乾坤肇奠　混沌鴻濛　埏紘隤闔睰盰

穹隆髮逷　巢燧邃叙　庖犧膺祥獻馬

輯瑞呈龜　欽鄰堯舜　變贊緜夔協衷

寅亮丕顯　咸熙允迪　辟祚釐降于潙

撫保億兆　謐格苗夷　鼎鑄魖魅獵告

熊罷誕遷　鎬亳聿眷　邪岐輞圍駟鐵

驂控雙蠐　踰繩考契　繼列徵休貴趾

胡吝遯亨　詐憂觸藩　躎屬員乘遺蓋

偉危麀鼠　犵禁童牛　儐爾邊豆齰篦

7

《楷書對聯》

1944年 紙本 渡台前楷書佳作

溥心畬自述學書始習顏柳大楷，十四歲時寫半尺大楷，臨顏魯公《中興頌》，又寫柳歐，後即專寫裴休《圭峰碑》。在《寒玉堂論書》文中說道：「習眞書，筆太圓渾，肉多於骨，不解使轉，欲救其弊，則寫《九成宮》、《道因碑》、《多寶塔》、《元祕塔》、《圭峰碑》，則筆勁健。筆太強拔而少含蓄，欲救其弊，則寫二王小楷《誓墓文》、《霜寒來禽》等帖，虞永興《廟堂碑》，則筆渾厚。」

他自能依自己的眞性情做取捨，楷法珠圓玉潤，藏、露不忌而極得眞趣。這副對聯，除了大歐、小歐的韻趣，兼有柳公權晚年的《玄祕塔》和裴休《圭峰碑》刀斬斧齊，稜角分明的特質，獨特的空間疏密、留白，常有出人意表的呈現，稚拙天眞，令人驚喜，耐人尋味。其體勢刻意抬右肩，則有蘇東坡的豐腴跌宕、浪漫筆趣；至於筆畫粗細分明或刻意的粗筆線條，則明顯受成親王永瑆的影響，這類形式，渡台後大都是這類形式，渡台後稜角褪去泰半，所謂由「險絕復歸平正」也，可能是環境改變的緣故，一九四○年代他有志爲滿人出仕、爭取滿人權益的決心也消失了，渡台後絕意於仕途，一切歸於平靜，這轉變在楷書、草法上的體勢可探知一二。

溥心畬主張榜書要「緊」，小楷要「鬆」，此聯空間內緊外鬆，由於線條左細右粗，不得不稍抬右肩以求平衡，時而藏斂，時而露鋒，寫得天眞可愛。一九四○年代到渡台止，這種風格的對聯條幅、手卷存世不少，極具人格特色。看得出這時孤高而又睥睨一切的神采。

唐 裴休 《圭峰碑》 855年 拓本 北京故宮博物院藏

唐大中九年（855年）十月立，在陝西鄠縣。正書，三十六行，行六十五字。明王世貞《弇州山人稿》謂其書法清勁瀟灑，大得率更筆意。《授堂金石跋》云：「休書楷，適媚有法，觀此碑信然。」溥心畬和成親王都主張寫此碑作爲楷法初階，心畬再融入《玄祕塔碑》筆法，更具張力姿態。

溥心畬 《楷書五言詩》 局部 紙本 17.5×88公分

溥心畬早期楷書的另一形式。除了歐、柳基柢，體勢也可見隨便《龍藏寺碑》的斧鑿痕，書寫年代應比主圖楷書對聯的時間稍早些。

溥心畬《楷書對聯》1942年　楷書　紙本　64.5×12.5公分

此聯作於一九四二年，字字珠璣，「霜、茆、根」右下的空間：「溪、供」右上的留白，線條的粗細佈置、字字顧盼生姿，天真、稚拙可愛，是這時的楷書典型。

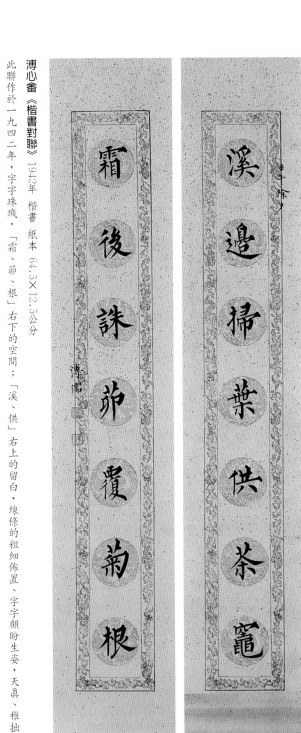

溪邊掃葉供茶竈

霜後誅茆覆菊根

溥儒

潤及邊城草木香

溥儒

甲申春集黃山谷

色深林表風霜下

《楷書對聯》

紙本 36×102公分 渡台後楷書佳作

王壯為評當代書家楷法的「謹嚴精妙」以溥氏為第一。也許是中晚年偏愛文徵明虛和舒徐的意致，而且漸多成親王永瑆那工整嚴謹的體勢，因此渡台後少了這四〇年代的抬右肩、多稜角和遒媚特質，多幾分勻整而少了些天真浪漫，可見書學環境對書風的影響。

啟功在一九九三年故宮博物院舉辦的「張大千、溥心畬詩書畫學院討論會」中論文提到心畬「接近五十多歲時寫的字」，特別像成親王永瑆的精楷樣子，也見到先生不惜重資購買成親王的晚年楷書。…先生中年以後特別喜好成親王的書法，正是返本還原的現象，或者是想用嚴格的楷法收斂早年那種疏散的永光體」。

旗人寫字，幾乎由成親王入門。臺靜農說心畬的潤筆在當時北平琉璃廠排第一位。在恭親王府後門大街書店裏，臺靜農曾買了心畬二件「成親王體」的對聯，他的朋友常維鈞則先他一步買了二聯具米芾筆意的。可知心畬早年、晚年偏愛成親王楷法，中年則以歐體融合柳公權《玄祕塔碑》，裴休《圭峰碑》為主流。此聯保留了部份中年的線質，少了些抬右肩、稜角特出的體勢，有趣的是結體雖有「復歸平正」的趨勢，但筆劃粗細對比更甚於前，撇捺筆大膽使用露鋒、銳筆，並未因體勢漸歸平正而刻意收斂，一代王孫的神采，即使委居台島陋巷，也難藏其鋒穎。此聯是晚年大楷書的典型風骨、風度，真氣瀰滿，汰盡塵氛而不食人間煙火。

主圖釋文：書帖巢蟬蠹，琴徽隱軔通

己丑仲秋

海納百川有容乃大

壁立千仞無欲則剛

溥儒

溥心畬《楷書八言聯》 1949年 紙本 35.5×147公分

溥心畬於一九四九年九月渡台，十月應聘到師大藝術系任教。書此聯時應已渡台，在歐柳的筋骨上，多了些魯公的風度。溥心畬曾自述臨過《大唐中興頌》，此乃顏真卿晚年成熟敧宕的典型力作，不過此聯心畬仍用剛健爽利的線質書寫，寫得挺健森嚴，並未刻意呈現魯公晚年豐盈飽滿、寬朗舒和的姿態；呈現顏真卿壯年時《多寶塔碑》的精神較多些，而縱長的形式，頗受家藏《自書告身帖》的濡染。

溥心畬《日月潭崇聖館碑》 1962年 楷書 29×41公分

這件楷書作於逝世前一年，結體佈局除了永瑆的影響，也參融了趙孟頫、文徵明的韻趣。

辛丑十一月　溥儒譔并書

日月潭崇聖館碑
天行以健同流之謂仁地德廣連厚生之謂義陰陽精氣蘊結山泉故萬峰峻極五嶽鎮其方百川溥洪四瀆望其郡南睇層波浮槎築館於雲陽崇祀奉禮羣賢作賦於藻潰海蛟騰日凌雲朝之觀抽思攄賦之臺置酒迎風光華朝陽鳳舉中立明日之代明古聖宣聖光之復旦卯冥華蓋西臨動星壇高揚歌景於青冥有壇動星文杼瞻落靈聖若夫以禮訓克綏獻民則不想式化廊人紀佑烝黎巽風以善俗尊道以敬學使其有時雍之德

書帙巢蟫蠹

琴徽隱翰通

溥儒

廣成愛神鼎　淮南好丹經　此山具鸞鶴　往來盡
仙靈瑤草正　翕歛玉樹信　慈青絳氣下　縈薄白
雲上杳冥中　坐瞰蜿蜒　虹俛伏視　流星不尋避　怳
極則知耳目　驚日落長沙　渚曾陰萬里　生籍蘭
多素意臨風　默含情方學　松柏隱　著遂市井名
幸承光　誦末伏　思託後椎

江淹

清　永瑆《行楷書詩文四條屏》之一
楷書　紙本　每屏74.6×25.5公分
北京故宮博物院藏
永瑆為乾隆第十一子，書風延襲當時
帖學主流，專研趙孟頫，再學歐陽
詢、柳公權、《圭峰碑》等。法度工
整嚴謹、雍和妍麗，是清代館閣書風
的典型之一。溥心畬早年及晚年的楷
法受到他很大的影響。永瑆著《撥鐙
法談》具論寫字握筆的方法，刻有
《詒晉齋法帖》，心畬也常臨寫。

臨古帖六卷

台北故宮博物院藏

心畬學書自述曾說十七歲隱居清河鄉間，舊邸書籍皆蕩然無存，身邊只有《淳化閣帖》一部。唐宋元明書畫數卷而已。筆者將他的書法作品做個編年比較，可以發現《淳化閣帖》對他的影響極大，儘管他晚年認為與其臨較差的翻摹本，不如學文徵明的小楷；但他書法安身立命之基仍在這部《閣帖》上，特別是二王各刻本。一九九二年，託當溥心畬墨跡的八人小組，將五百四十三件心畬渡台後的遺作交故宮博物院收藏。其中《臨閣帖》手卷多件，以下列舉六卷分析之：

第一卷：臨王羲之《秋月》、《桓公》、《謝光祿》、《徂暑》帖等手卷，寫得婉約妍妙，靈動極了。王羲之父子的行草及書壇地位，因《淳化閣帖》的刊刻而顯揚；心畬的行草則因擅臨《閣帖》而筆墨脫俗，名聞當世。這一書學信仰不但是明清兩代館閣書法的正統，更是身為清代皇室成員的金科玉律。因此終其一生，孜孜不倦，反覆摹寫，臨古不輟。

第二卷：臨王羲之《十七帖》。

心畬寫章草的學力，主要由家藏陸機《平復帖》、《淳化閣帖》中的章草入門。歷來被奉為王書草書圭臬的《十七帖》，具濃厚的章草韻趣，對心畬啓示極多。心畬日後的行草書有幾種常見面貌：章草探源自陸機《平復帖》、《十七帖》等；今草則淵源二王、智永、《孫過庭書譜序》、懷素《苦筍帖》、《小草千字文》、米芾、簡及文徵明，王寵、祝允明等明人的行氣布白。心畬曾請臺靜農取《十七帖》中語：「吾為逸民之懷久矣！」刻「逸民之懷」印，他決意隱逸之志可知。

第三卷：臨王獻之《地黃湯帖》、《鴨頭丸帖》、《阿姨帖》、《阿姑帖》、《敬祖帖》。

此卷在行書中參差些草法，是心畬日後常使用的形式。王獻之《鴨頭丸帖》一氣呵成的筆畫呼應、情馳神縱，也影響他日後行草的行氣體勢。

第四卷：臨《閣帖》中唐太宗《兩度帖》、《懷讓帖》、《使至帖》、《臨朝帖》、《昨日來體帖》、《氣發帖》、《數日來患痢帖》、《引高麗來使帖》。臨唐太宗行書八敕也都在行書中參差草法。太宗書法自王羲之來，他曾徵求天下二王真跡，是書法史上獨尊王書、崇顯王書的首位帝王。這時王羲之之真跡千紙並陳御府，太宗甚至親自為《晉書》中王羲之的立傳。太宗《論書》云：「吾臨古人之書，殊不學其形勢，惟在求其骨力，而形勢自生。」這可見證於他留存《淳化閣帖》的十九帖書跡，是學王字而能出帖者。

此卷心畬則用較多的王羲之的體勢、佈局來臨太宗各帖；並未刻意呈現唐太宗鸞鳳飛翥、虬龍騰躍的奇譎體勢。畢竟兩人的特質、性情迥異；況且心畬對王羲之的終身臨摹不輟，自然偏多王羲之的精神。

第五卷：心畬臨家藏《定武蘭亭拓本》。

溥心畬 臨王羲之《秋月》、《桓公》、《謝光祿》、《徂暑》帖等 1949年 行書 卷 紙本
台北故宮博物院藏

溥心畬《臨王羲之十七帖》局部 草書 卷 紙本
台北故宮博物院藏

溥心畬 臨王獻之《地黃湯帖》、《鴨頭丸帖》、《阿姨帖》、《阿姑帖》、《敬祖帖》、《阿姑帖》、《敬祖帖》 行草書 卷 紙本
台北故宮博物院藏

似道本。不少學者認爲此刻本渾樸敦厚，爲諸《蘭亭》刻本之冠。心畬自述早期行書臨《蘭亭》、《聖教》最久，事實上渡台後仍常臨寫大歐、小歐功力深厚，臨此歐陽詢的摹本自然是得心應手，極具神采。故宮另收藏他二件《草書蘭亭集序》，則以《閣帖》的功力爲之。他對王羲之這件書文並美的作品衷心喜愛。

此帖爲唐代歐陽詢所摹，爲宋理宗賜賈似道本。心畬自述早期行書臨常臨寫兩帖，行書受王羲之的影響可知。

質而今妍，而自家書卻是妍之分數居多，試以旭、素之質比之自見。」

心畬這件臨本也未能達古質之境，但妍美流暢，爲時人所難及。

第六卷：臨唐孫過庭《書譜序》。

早期先臨石刻本，在獲得延光室出版社的攝影本《書譜序》後，終其一生不知臨過《書譜序》多少次，目前出版可見的就有十餘件，這件墨跡對他影響可見。心畬最重詩文書法，因此對詩文書法並美的古代名蹟，特別青睞。這卷臨於一九五三年，並未刻意表現《書譜》的節筆現象，筆畫向背、俯仰、疾澀、粗細變化、提按、使轉都唯妙唯肖，境界極高。清劉熙載《藝概》卷五《書概》評道：「孫過庭草書在唐爲善宗晉法。其所書《書譜》用筆破而愈完，紛而愈治，飄逸愈沉著，婀娜愈剛健。孫過庭《書譜》謂古

溥心畬《臨王羲之行穰帖》
行書

心畬在《記書畫》一文中提到他看過王羲之這件廓填本，此本自清宮散落民間後，歸合肥李氏小畫禪室。一九五七年，張大千以一萬美金的重價，在香港李氏家人處購獲；張氏後又轉售日本藏家的，現藏美國普林斯頓大學藝術博物館。台北故宮博物院收藏的，則是晚明的仿本。心畬臨此卷能得原帖豐腴圓潤之美，減省了章草的波磔，呈現了介於章草、今草間的古拙趣味，和心畬其他刻本的臨本面貌極不同。

晉 王羲之《行穰帖》 卷 紙本 24.4×8.9公分 美國普林斯頓大學藝術博物館藏

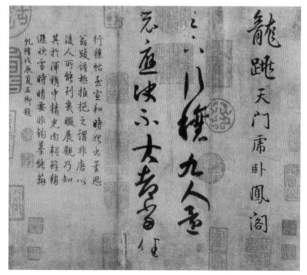

溥心畬《臨王羲之行穰帖》

此件臨本寫於一九四四年，和一九四二年左右臨《行穰帖》的上一件，筋骨、墨氣有些相似。事實上，心畬狼毫硬筆強調按筆的作品，出品較少，因爲他一向重視書法的氣骨、風度，與其多肉、豐腴、濃重，不如多存其氣骨；這和他的個性、用筆習慣等，都有關連。左件臨本就是溥氏最常見的表現形式。

溥心畬《節臨書譜序》局部 1944年 草書 橫幅 紙本 67×129.5公分

溥心畬 臨《閣帖》中唐太宗《兩度帖》、《懷讓帖》、《使至帖》局部 行草 卷 紙本
台北故宮博物院藏

憶奴歿死不知何計使
還具耶耶勅
懷讓惠水過身腫復利
形勢極惡耶意多恐不
濟遺愛芳菲大重氣
復以少可推豈慮念此雜
差傷念不可言奴隸其
婦知也
使至辱書知公所苦少可
慰意因言不名信復更
復何似時氣漸冷
善將息也所請景
賢公即宜當聽進從
後遣委吏好葉更生
揀擇今為此進勅靜
奉勅印行相去大近信
使水遠實情憒悒耳

心畬臨家藏《定武蘭亭拓本》行書 卷 蠟紙本
台北故宮博物院藏

永和九年歲在癸丑暮春之初會
于會稽山陰之蘭亭脩禊事
也群賢畢至少長咸集此地
有崇山峻嶺茂林脩竹又有清流激
湍映帶左右引以為流觴曲水
列坐其次雖無絲竹管絃之
盛一觴一詠亦足以暢敘幽情
是日也天朗氣清惠風和暢仰
觀宇宙之大俯察品類之盛
所以遊目騁懷足以極視聽之
娛信可樂也夫人之相與俯仰
一世或取諸懷抱悟言一室之內
或因寄所託放浪形骸之外雖
趣舍萬殊靜躁不同當其欣
於所遇暫得於己快然自足不
知老之將至及其所之既倦情
隨事遷感慨係之矣向之所欣
俛仰之間已為陳跡猶不能不
欲之興懷況脩短隨化終
期於盡古人云死生亦大矣
豈不痛哉每攬昔人興感之由
若合一契未嘗不臨文嗟悼不
能喻之於懷固知一死生為虛
誕齊彭殤為妄作後之視今
亦猶今之視昔悲夫故列
敘時人錄其所述雖世殊事
異所以興懷其致一也後之
攬者亦將有感於斯文

溥心畬《臨唐孫過庭書譜序》局部 1952年 草書 卷
紙本 27.4×1160.4公分 台北故宮博物院藏

15

《臣篇》

局部 1948年 小字行書 卷 紙本 12×96.5公分

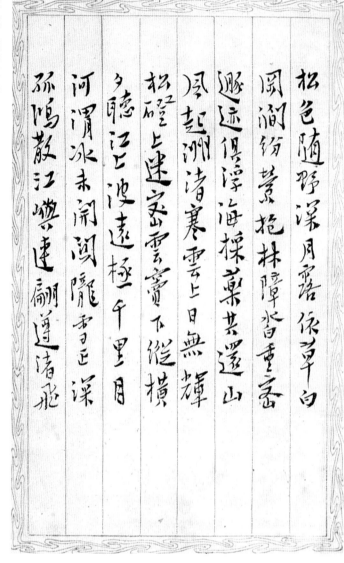

一九三二年三月，日本扶植的「僞滿洲國」在長春成立，以清遜帝溥儀爲執政，這時許多親貴紛紛前往投靠求官，心畬作《臣篇》以告廟、明志。告誡溥儀：「未有九廟不立、宗社不續，祭非其朔、奉非其朔，而可以爲君者也。」他自己則決定「爲屈原之獨醒」，寧可居萃錦園中，寄情詩文書畫，遠離複雜的政治圈。陳含光先生說：「此文垂涕而道、骨肉痛于粲殊，匪席爲心，天日昭其臨照。可以泣鬼神，可以貫金石。」

此頁錄寫於一九四八年，款文云：「此余壬午山居告廟文也。」雖稱是一九三二年的告廟文，但文章約在一九三二年便已完成。觀心畬行草書，尤其是小字筆畫越細，越是遒勁有力，眞是起、伏、頓、挫，筆筆「提得起筆」，是眞能體會提按、使轉三昧的。

此頁是成熟的寒玉堂空靈的「逸格」典型，融合鍾繇、二王、褚、米、王寵的風格而自成一家體勢，和他這時發表的另一種形式，行書、草書的爽利勁健，形式對比。整體而言，他的書畫風格變化遠較張大千的作品少了此，但一股蕭散、空靈的氣息，如散髻仙人般，令人愛不忍釋。

溥心畬《書聲畫集》局部 行書 紙本 冊頁 18.5×28公分

此爲心畬在大陸時輯各家詩所寫的冊頁，此圖寫鮑照之詩。心畬行書常存章草隸意線質，曾跋弟子郁經昌經《臨褚書枯樹賦》云：「褚河南碑版眞書，猶近八分，行草則憲章二王，《枯樹賦》、《哀冊文》是也。尚不失隸意，是能臨河南也。」他主張學生臨褚要存隸意，又說《書譜序》有章草筆勢，可見他也致力追求古質的意境。

溥心畬《題文徵明仿劉松年青山草堂圖》

此件題跋作於來台之前，融合二王、米芾和明代文徵明、董其昌後的行書典型，其中仍參差些草法，此幅較少章草隸意，但字的粗細刻意誇張變化，數處游絲連綿、爽利勁健，和《臣篇》及《聲畫集》的古意拙趣形成對比形式。

溥心畬用印 「遺民之懷」、「志在高山」、「寒玉堂」

從溥心畬的用印可以明白，雖身為舊王孫，以遺民自比，但仍期許自己爲志節高操的君子。因此對於僞滿政權的招撫斷然拒絕，所作《臣篇》確可做爲儒家典範。（蔡）

《行書對聯》

紙本 131.5×31.5公分 渡台前行書佳作

一般對溥心畬書法的評價，以行書第一，行書中又以小行書對聯精氣神飽滿，藏、斂、起、伏、頓、挫一氣呵成，氣象非凡，是一手。這件大行書對聯出品最多，最得心應手。這件大行書對聯精氣神飽滿，藏、斂、起、伏、頓、挫一氣呵成，氣象非凡，是一九四〇年代參証二王帖學及米南宮體勢的佳作，來台後，這種氣勢較難得見。

溥心畬學書自述行書臨《蘭亭》、《聖教序》最久，如附圖臨《蘭亭》、《聖教》兩件作品，為渡台後之行書臨摹習課；中晚年後，他益發體會萬流歸宗，對二王帖學更加熱愛執著。在《寒玉堂畫論》中表明「畫出於書」，繪事「益不及古者，皆不精八法，不求筆勢。」心畬在書法上的深厚功夫，是造就他繪畫古雅逸格的主因。

史紫忱評他的行草：「王羲之書，不宜作榜書，早經唐張懷瓘指出，而溥氏書放大後，仍能表現卓、勁、超、堅等長，其非純王書也明矣！」的確，這和他長期寫米是有關的。他自述曾臨寫米南宮二十年。家藏米芾書札《春和》、《臘白》等五帖，時常臨寫：心畬在《華林雲葉》中《記書畫》提及見過「袁中舟侍講藏米元章襄太后輓辭小楷冊」，行書《虹縣詩卷》，他比別人有更多機會臨摹觀賞米芾的墨蹟。此外對於《蜀素》、《苕溪詩》、《砂步詩》等墨蹟也極嫻熟。長期臨寫二王，奠定了他書中的精神氣骨，臨各米帖則增益了他書中的神采姿態。這件對聯寫得跌宕磊落、沉著痛快。啟功說他臨米帖幾可亂真，古董商人常把它的臨米墨蹟，染上舊色，標成古法書的手卷形式，當作米字真蹟去賣。可見心畬寫米已臻「八面生姿」字真蹟去賣。

的意境。

主圖釋文：久居城市常思樹，時減盤餐為買書。

永和九年歲在癸丑暮春之初會于會稽山陰之蘭亭修稧事也羣賢畢至少長咸集此地有崇山峻領茂林脩竹又有清流激湍暎帶左右

溥心畬《臨蘭亭、聖教序》書法習課 行書

王羲之聖教序

是以翹心淨土注遊西域

乘危遠邁杖策孤征積

雪晨飛途間失地驚砂

夕起空外迷天萬里山

川撥煙霞而進影

心畬的行書一生受王羲之的影響最大，傳世臨王羲之行書習課也最多，這也是清宮皇室書法的正統。有關間，永光法師曾二次來訪，能作六朝詩，書風延襲清初以來的二王帖學主流，並參酌些些米芾筆意。一手和尚字寫得舒朗而脫俗，心畬詩頗受影響，由於永光法師書法難得一見，光憑此件行書，較難看出對心畬書法的影響層次。

民國 永光法師 書贈溥心畬 溥傑行書
一九一二年至一九二四年心畬隱居馬鞍山戒壇寺期

洞壑斜陽滿秋
山紅葉多遊携入
松院人語隔煙蘿
硯雲宛寒瀑溪
蟾涼素波蒲團
隨意坐清賞東
如何 庚辰九月十日
心畬 兴明雨居士
觀音洞賞紅葉
慈頭陀永光主稿

菱花光映紗窗曉
竹葉香浮繡戶春
此寶大晉山印
西逸士溥

時減聖餐為買書
溥儒

大隱城市常思樹
景...先生正之

溥心畬 《菱花竹葉》 對聯 1938
年 行書 紙本
65×12公分
此件作於一九三
八年，這時已隱
居頤和園中萬壽
山，也是寫米長
達二十年後的面
貌，比較右圖的
對聯，更多了些
婉媚姿態。

《行書五言長詩》

局部 1962年 軸 105×36.9公分
台北故宮博物院藏

心畬曾自評書畫，認為一九五八年以後，書法已經有了自己的東西；比諸古人，一般可及清代名家；個別的字，則可媲美明人。一九六二年所書的這件小行書立軸，確實可媲美明人。王壯為評其行草書如散髮仙人，有凌虛御風之意。心畬終身追求空靈的境界，他晚年的行草雖不如渡台前的奔放神縱、英氣勃發，但部份作品的確斂盡塵滓，靈氣逼人，令人百看不厭，這也是台灣三百年來未曾出現的。此件行體，偏多唐代褚遂良《枯樹賦》和明代王寵的舒朗氣息，加上多年臨寫米芾的功力，點畫間保存章草氣息，高古空靈，耐人尋味。心畬是當代最重視人品與道德修養的學者書家之一，他說：「要養成高尚的品格，就得多讀書，造成書卷氣，才有好的風骨與風度。」晚年這類行書，更契合他的道德、學問與涵養。

此件原為紡織界企業家劉文騰博士所有，劉氏於一九四九年隨政府來台，和心畬談文論藝、交誼極篤，劉氏所藏諸件，大多為心畬佳作。一九八一年劉氏辭世，次年春天，哲嗣劉德豐將一百零三件心畬書畫捐贈

故宮博物院，故宮並於一九八二年舉行特展，並出版特展展目錄。這也是心畬首次在故宮博物院的展出，意義不凡。

溥心畬《風飄丹桂》

立軸相較，顯得極道媚妍美。
此件也是晚年佳作，偏多米芾風格，和主圖五言長詩

行書 軸 紙本 56×27公分

風飄丹桂滿堂庭水佩花
冠弗列星碧若雲起
鶴賀熱香潤頌蒼翠珠纓
倚君為寫 心畬

溥心畬《花蓮八景詩》

一九五一年心畬遊花蓮時，結識台邑書家駱香林，一九五四年書此相贈。駱氏原居新竹，一九三二年遷居花蓮，通詩書畫、音律、攝影、文史、方志學，有「東部藝文幸酒」之譽。心畬渡台後，僅與少數遷台書家如陳含光、彭醇士、臺靜農、王壯為、李猷等往來；台邑書家則與駱香林書信往返較多。一九七七年，駱氏將心畬相贈的書畫信札三十餘件輯成《溥心畬先生遺墨》出版。這件行書手卷是心畬晚年最常見的表現形式，以二王為根柢，濃厚的米意，參融諸遂良、明代文徵明、王寵等的精神。

《花蓮八景詩》之一 1954年 行書

書姑漱玉
漱玉飛秋雪為端白浪分河年
望夫石束來作甚王雲短當吹室
乍膝畫甲於三臺以道鬥束之
郎遊用也廣士狀其勝睽以意
作花蓮八景圖皆縈以詩巳兩
易士貪暑吳夏宫西後寫寰
西山逸士溥儒并記

溥心畬《題七猿圖》局部 行書 卷 紙本

台北故宮博物院藏

心畬題書畫法常因畫面的藝術內容、詩文意境而變化，章草線質常被使用，此件行書題跋應作於一九六○年之後，草書參差其中，捺筆仍保存隸意，寫得神氣多姿，與長臂猿的活潑生意相得益彰。

金前藏遊花蓮迴近
駱家士香林曾燭連夕為言山
啸侶攀緣群峙道廉
鹿舉甚生巴峽月啼致
甚臺雲環影寧松下清
違家舟去近江湖珍續莫
近柞選羅得一更猿之
許許畫多不師陳開良有
十年日多觀三遠通具言
寫題詩并識

溥心畬（左）與王寵筆勢的比較

溥心畬（左）與褚遂良筆勢的比較

溥心畬（左）與米芾筆勢的比較

心畬草書的作品數量遠不及行書，但也極具學力。傳世《淳化閣帖》中，以王獻之的草法影響尤大，另外臨《孫過庭書譜序》的手卷，就有十餘件，影響自不在話下。啟功又說他曾雙鈎家藏懷素《苦筍帖》入石，並響搨數本，對懷素存世唯一被公認為眞蹟的這件墨蹟，寢饋極深。《苦筍帖》在北宋入內府，乾隆之後先後經恭親王、溥心畬、周湘雲等人收藏，今藏上海博物館。這件懷素中年的佳作，神采飛揚，對心畬內斂溫恭的特質，啟示極大。心畬這件草法筆畫厚重雄渾，雖不像《苦筍帖》筆墨那般上輕下重、躁潤分明；但行氣貫串，墨不虛發，應有所本。

心畬渡台前的大字行草書最具氣勢，不像小行、楷書始終偏重雅逸氣質。啟功曾購

得溥氏民國二十二年所書《寒玉堂草書詩卷》，跋說：「偶於市肆見此卷，實公精力彌滿之得意筆，因罄囊購之。過是則酬應日繁，無此爽氣。」

心畬晚年大草書確實缺少渡台前那股英

氣勃發的俊秀之氣，受環境、心境影響，點畫常狂放離披，佳作也較少。今故宮博物院收藏小草手卷二十餘件，但已見不到渡台前的氣勢、格局。他有感遇詩數首，其中描述隱居臨沂街陋巷：「卜居東海濱，連廛皆板屋，淺渠不隱展，環垣削青竹，戶陰緣陵嬴，穿窱拱榕木，衡門無三尺，四席足踏蹐，仰瞻屋漏痕，連雨垣將扑，卑濕移釜甑，朝菌已生餗，不如陶令宅，猶得伴松菊。」在天不時、地不利，加上生活、精神上的極大壓抑下，難怪大氣勢的行草大字減少了，應酬作品卻偏多了。

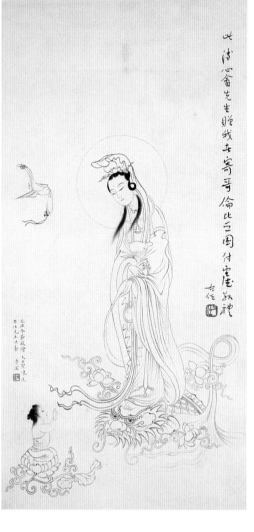

溥心畬《觀音像》 1949年 軸 紙本 82×37.3公分

此《觀音像》原是溥心畬畫贈于右任的，右老後又寄贈其哲嗣于望德。當代能以游絲書法的功力描繪佛像、仕女衣帶飄舉，柔中帶勁之美的，推溥心畬為第一人。

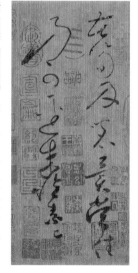

唐 懷素《苦筍帖》 草書 卷 絹本 上海博物館藏

清安岐《墨緣匯觀》評曰：「墨氣精彩，草書十四字超妙入神。」恭王府中收藏的此件草法，對心畬行氣、連綿草的表現，啟示極大。

溥心畬 書遊絲書法 局部 草書 紙本 39×52公分

心畬很重視筆尖使轉的鍛鍊，常做游絲書法，吳說游絲書《王荊公書》可以參証。他的書畫中，筆畫越細越輕，力道越遒勁，有棉裹裏針、力鼎千鈞的功力，也因此他的小字、小幅工筆山水，或春蠶吐絲般的線描觀音大士等諸佛像，行雲流水般的仕女中的衣紋描繪越能顯其上乘筆力、精神，這都是得力於自小鍛鍊游絲書法的功夫。

溥心畬 《蕭蕭胡
雁》1928年 草
書 軸 紙本
85.5×25公分

此幅作於一九二
八年，由於這時
對孫過庭《書譜
序》下極多功
夫，使轉深受影
響，圓筆多而流
暢，也是一九二
〇年代他作草書
的特色。

23

《寒玉堂草書千字文》

局部 1957年 草書 卷 紙本 22.2×313.1公分　台北故宮博物院藏

溥心畬在《淳化閣帖》、《書譜序》、懷素草法上下過極深功夫，但是已出版的草書和行書數量卻不成比例，尤其渡台後，大字草書難得一見，小草書大都是臨《淳化閣帖》中二王的草法爲主，或是臨《書譜序》，或取《書譜序》的風格詮釋各詩文。

目前台北故宮博物院共收草書「寒玉堂草書千字文」手卷三件，冊頁二件。常到寒玉堂論藝的書家李猷，題心畬一九五二年《寒玉堂草書千字文》曰：「先生作書極愼，遇猶疑不能確記之處，必遍考碑刻臨摹補綴，集成一篇，用心纂苦，僕曾親見其致力也。此文凝重典雅，自三代以降，敘述詳明，屬詞類事尤極精審華美，先生嘗告我曾點讀《資治通鑑》凡十九過，宜其史事之熟悉貫串也……。」

心畬於一九五○年代花許多精神臨寫自撰的千字文，故宮就收藏了楷行草三體共十一件之多，此卷寫於一九五七年，明顯是二王、智永、孫過庭的淵源，仍保存此章草氣息。台北故宮尚收藏他《草書蘭亭集序》二卷、臨《書譜序》二卷、《浮雲賦》四卷、《阿房宮賦》二卷、《書贊》二卷、《草書詩》二卷、臨二王草法四卷……是當今收藏心畬小草書最豐富的博物館。

溥心畬《臨孫過庭草書千字文》局部 卷 紙本
29.5×299.5公分

此為渡台前之草書作品，章草氣息濃厚，他常參酌孫過庭的草書筆法臨寫千字文。

溥心畬《草書蘭亭集序》局部 草書 卷 紙本
台北故宮博物院藏

此卷以融合《書譜序》、《十七帖》的體勢使轉；筆勢、點畫尤其接近《遠宦帖》一脈。

溥心畬《草書秋望五律》草書 紙本 102×49.5公分

這件草法多連綿筆意，是渡台後少見的狂草作品。明顯受懷素《苦筍帖》的影響，筆墨雖沒有像《苦筍帖》那般上輕下重，但濃淡潤澀分明，可見淵源。心畬曾教導弟子江兆申：「寫字功夫，到最後要多多看明人，可他整張紙中的行氣布白。」此件也可見明代狂草的瀟灑精神。

《隸書八言聯》

1963年 隸書 紙本 158×37.7公分
台北故宮博物院藏

心畬的學書自述，早期是篆隸和楷書並習的：十二歲寫大字，先篆隸，後北碑。民國四十七年，心畬赴香港大學演講「書畫同源」，在指導後學臨帖順序時，說明古人寫字是先從篆隸入手，然後再寫真、草。他認爲寫篆隸的目的在訓練筆畫的平衡，寫隸書則是訓練藏鋒，一般形容書法有「古樸」、「自然」等等，又有所謂「屋漏痕」、

「折釵股」、「如錐畫沙」、「如印印泥」；從楷、行、草中碑意甚少，雖自述有學北碑《鄭文公》等的歷程，但當丁念先說他出借劉鐵雲舊藏「水前本」《瘞鶴銘》讓他臨摹時，他竟有無從下筆之嘆，可見對南北朝碑刻的學力弱此。

心畬臨《禮器》、《史晨》、《韓仁碑》、《曹全碑》等漢碑，也是體勢優雅，絕少古茂樸拙的石質剝蝕韻味。他在《論書》一文中，主張「習篆取其勻圓；習隸得其折轉藏斂。」可見他學篆隸目的要鍛練筆力、線質、結體之美。心畬好用小筆寫字，啟功說他即使寫二寸大的字，也喜用比通用的小楷筆更尖細的筆來書寫；居北平時，曾請筆工製造細管的純狼毫筆，題名爲「吟詩秋葉黃」。他以深厚的帖學基礎，使轉狼毫硬筆，面對秦漢篆隸碑刻，自然是「師筆不師刀」，只想呈現筆寫的韻趣，並不著意在呈現古拙的金石味和碑意。

當代名家劉延濤也是以大量深厚的二王今草線質，來使轉于右老的標準草書，並不像右老那樣長期在北魏碑刻中厚植功力，劉氏所書標草另有一股靈秀之美；這點和心畬實有異曲同工之妙。

故宮收藏的這件隸書對聯，融合《史晨》、《曹全》筆意。寫得穩安勻整，處處可見帖學的精神。

主圖釋文：鼓琴讀書其寢不夢，抱素守精得道而肥。

他又自述：「余既學治小學，留意訓詁，遂喜金石文字，數十年所藏，三代鼎彝陶器甚多，考證其文字，著書曰《秦漢瓦當文字考》、《陶文釋義》、《古金考文》、《漢碑集解》；鼎矣彝瓦當，皆手拓其文字，加以考證，陶器異文，有補證於許書者尤多。」

心畬雖有深厚的小學、金石學基礎，但

溥心畬臨《曹全碑》
隸書 冊頁 46.8×34.8公分 台北故宮博物院藏
極盡藏斂雍和之美，不似今人刻意強調石刻碑意趣味。

鼓瑟讀書其帲不夢

癸卯夏四月山齋待雨而書

抱素守精得道亦肥

西山逸士溥儒

熹平四年十一月甲子朔
廿二日乙酉司隸河南尹
校尉空闇典統非仁素無

溥心畬《臨韓仁碑》局部
隸書　紙本
台北故宮博物院藏
清楊守敬評《韓仁碑》
云：「清勁秀逸，無一筆
塵俗氣，品格當在《百石
卒史》之上。」心畬寫
《禮器》、《韓仁碑》等極
少顥筆，線條平順，甚至
保留不少臨《曹全碑》的
體勢、線質。總言之，仍
帶濃厚的帖學氣質。

《篆書對聯》

1953年　紙本　136.3×23.2公分　台北故宮博物院藏

心畬教人習字，先究篆隸根源，曾說：「館閣之體既興，古法益墮，士夫多不習篆隸，體格既卑，去古益遠。」他的篆隸作品雖然較少，但若非篆隸學力加持，行、楷書也難以入古。

心畬自述篆書初寫《泰山》、《嶧山》秦碑、《說文》部首、《石鼓文》等，此外，由傳世墨跡看，也常臨《開母廟石闕銘》、《關侯象讚》。渡台後，多次臨習李陽冰箸玉箸也。

此幅也是以硬毫使轉，融合秦篆與唐代李陽冰的線質，刻意的在圓轉筆劃中參差方折筆勢，形成他個人修長秀美的風格。他認為寫篆書能夠使筆畫平衡，雖一筆寫去頭尾一樣粗細，但卻需要相當的筆力，因此不可輕忽習篆的功力。

清人劉熙載在《書概》中評論道：「陽

篆，寫得細長而遒勁，他既主張習篆「取其匀圓」之美，就不會刻意呈現石刻古樸意趣。因此臨《石鼓文》也是一貫的小篆線質與偏長的結字，並不強調其古茂樸拙的韻味。清末民初的甲骨文學者羅振玉，以小篆筆法寫甲骨文，並不刻意呈現甲文刀刻的味道，也是同理，即所謂的「師筆不師刀」

溥心畬《臨漢開母廟石闕銘》局部　1961年　四屏之一　紙本　140×35公分　台北故宮博物院藏

康有為評此碑「茂密渾勁」；長洲潘鍾瑞則評道：「其勢圓滿，頓折俱可推尋，足為學者之楷法。」但心畬並未強調其頓折，只以一貫的秦篆線質行之，並未刻意呈現漢篆的筆畫特質。

冰篆活潑飛動，全由力能舉其身。一切書皆以身輕為尚，然除卻長力，別無輕身法。」

心畬最能體會個中三昧，所書篆法能得挺勁婉轉之妙，用來寫松、畫柏、入石，絕無腕弱的毛病。只是篆隸仍非真正學力、成就所在，他也有自知之明，故作品不多。

釋文：盤餐市遠無兼味，海鶴階前鳴向人。

溥心畬《集李陽冰篆對聯》1961年 篆書 紙本 130×30公分
心畬渡台後特別青睞李陽冰的玉箸篆，常集字書聯，此幅偏多圓轉筆勢，較接近他常臨寫的《李氏三墳記》。

溥心畬《書韓仁碑額》篆書
此漢篆結體長、短隨字的結構而變易，行間茂密。心畬數臨此篆額，有時以秦篆線質書寫，全無漢篆韻趣；這件則留些隸意，保留些漢篆氣息。

溥心畬──台灣三百年來帖學第一家，當代繼承傳統文藝之唯一大師

探討溥心畬繪畫的文章多不勝數，論及他的書法卻是寥寥無幾！事實上心畬的書法成就實超越繪畫，啓功也說他的書法力多，繪畫得自天份多。心畬自認成就依序為經、史、詩、書、畫。自評書法則認為一九五八年曼谷，香港歸來後，書法已有了自己的東西，一般字可及清代名家；個別的字，則可媲美明人。以他的天分和筆耕不輟，當然晚年的功力意境要高超此；但如果要看氣勢，可能一九四〇年代至渡台前的要開闊渾厚此。以下分析心畬書法藝術的特點：

一、終身追求空靈、不食人間煙火的貴胄氣質

少數學者對他繪畫的批評，其實放諸他的書法也頗合宜。姜一涵評他：「有些小品精瑩剔透，但終乏磅礴之氣勢。」袁德星說他的作品：「本質上是屬於沒落的士大夫階級，清供式的，與廣大的社會，以及我們生存的時代，似乎沒有什麼連繫。」

如果了解他藝術思想，即便令他的藝術生涯重來一次，有不世出天才的他，也不可能像于右老，揮灑出那般氣勢雄渾的佈局，或步張大千瀟灑奔放的潑彩畫風。他早已說過「高皇子孫的筆墨沒有不空靈的」，要知道「筆墨空靈」、「不食人間煙火的貴胄之氣」，才是他要追求的。那麼終身擁護傳統，吸收傳統精華，對他而言，就是很合理的藝術形式、內容了。這也說明他小品的楷、行、草書和繪畫手卷

「書家中只有一個趙孟頫，他的小行書直可超過兩宋，直入晉唐。」這也說明他小品的楷、行、草書和繪畫手卷

以他臨寫了十幾卷傳世的孫過庭《書譜》手卷為例，孫過庭之的傳人孫氏在義之的規矩內，竟能創造出這件傳唱千古的名作，和孫氏的高妙文采密不可分。到寒玉堂學畫的入室子弟，都得先由讀經研作詩學起，即使教畫，也強調題跋上的詩文書法；高弟江兆申前往寒玉堂請益時，心畬也多和他討論詩文為主。他是以滿腹詩文意境寫畫，以深厚的書法線條寫畫。經常到寒玉堂領受心畬揮毫的詩書家李猷說得中肯：「他畫好，書法好，詩好，往往一幅畫上空著上面一大片，他就援筆題詩，一寫就恰恰滿了半幅，而書法亦酣暢淋漓，這項本領，只有明朝文、唐等幾位大家，有此能耐。」清朝四王以後，就很少人能如此題寫，就是四王，也不過循規蹈矩，合乎規格而已。」

二、終身追求、文俱美的藝術形式

今人喜以「南張北溥」做比較，若以創新、氣勢，搭配當今特有的展覽現象，那麼張大千的大潑彩、渾厚的碑派書法，在偌大會場上確實令人震撼，令人驚、令人喜；但心畬一些詩文俱佳的逸格小品，如仙如佛，不食塵氛，凌虛御風或翩翩舉步，令人神往悠遊其間，思其文學之美、詩文之意境、筆墨之空靈……心畬在筆墨之外所下的書外功、畫外功，則又是大千所不及的。書畫也以下再歸納他楷、行、草書法藝術呈現的豐厚石刻古樸趣意。

一、小楷書

小楷第一階段以《曹娥婢》、《洛神賦》、《閣帖》中的鍾繇楷法為根基。第二階段期間受永光法師的僧面氣息以及趙孟頫、文徵明、王寵等章法。第三階段以大小歐的體格，融大楷書影響，偏愛以大小歐的《圭峰碑》，再輔以《玄祕塔》，筋骨較露、棱角像春花，艷光照人，雅俗皆可共賞；溥心畬的風格卻如秋月，清氣逼人，卻是曲高和寡。」江明題，抬右肩的姿態活潑，瘦不露骨、氣象

數量冠於當代各家的緣故。

兆申評其師：「一種孤高雅淡之韻，出於筆墨之外。」遺憾的是他那「曲高」、「孤高」的文學造詣，反而最被世人忽視，甚至被畫名取代了。

三、以帖學線質寫秦漢篆隸、魏碑，一生「師筆不師刀」

他這個觀念影響了啓功，也由啓功啓示了他的弟子王靜芝等。心畬行書草書筆勢的根基首在二王，其次才是米芾等，行書受王羲之啓示最多。史紫忱說：「溥氏書法，宗『魏晉書風』。」其十遲五急，十曲五直，十藏五出，十起五伏，頗得王右軍『筆勢論』之妙用，其方筆偏勢呈顯的清逸之氣，尤一枝獨秀。」他自幼強調雙鉤古帖、練游絲書法，最重筆尖的使轉、使力，又以「提得起筆」四字訣告誡諸弟子，便知道他對線的極度重視，即使寫篆隸北魏等碑刻時，目的也以鍛練筆力、線質為最終目標，並未像清末以來各碑學名家如趙之謙、吳昌碩等，強調或呈現的豐厚石刻古樸趣意。

以下再歸納他楷、行、草書法藝術風格的演變：

心畬主張寫小字必先習大字，心注筆法，意存體勢，始無輕率之病。大字第一階段初習顏柳，臨隋碑《龍藏寺碑》等，並習永瑆、趙孟頫等宮廷書風。第二階段的中年時期，學力在歐陽詢《九成宮》、小歐《道因法師碑》的基礎上，長期致力裴休《圭峰碑》、輔以柳公權《玄祕塔碑》等，以樹立骨力，時而藏斂，時而露鋒、銳鋒，寫得瘦勁、稜角分明，又善取勢，遒媚而多姿。第三階段的晚年時期，欲以永瑆的線質來讓中年時的險絕歸於平正，並以趙孟頫、文徵明雍容氣質統攝全局的意境。達到他追求的平和、雅逸、空靈境界。

雍容、極得真趣。晚年渡台後的第四階段，《圭峰碑》呈現二種面貌：一種仍保留較多渡台前《圭峰碑》的體勢；一種則接近這時的大楷形式，融永瑆、趙孟頫、文徵明體勢。但二者皆反璞歸真，空靈高遠，耐人尋味。

二、大楷

三、行書

臨王羲之《蘭亭》、《聖教》最久，《閣帖》中二王的行書最常臨寫，其中王羲之的影響尤大。也曾寫米二十年，之後由米上溯褚遂良、二王本源，也極注意明代文徵明、王寵等的筆勢。早期體態偶爾類北海，有學者認爲他也寫李北海，筆者以爲應是趙孟頫長期取法北海，間接影響到溥氏的緣故。

四、草書

早期由《閣帖》入門，家藏陸機《平復帖》等，增易了他章草古樸線質的鍛鍊；又常寫《行穰帖》、《姨母帖》、《十七帖》等，減省章草隸法後呈現了介於章草、今草間的線質韻趣；今草作品最多，二王、智永、《孫過庭書譜序》、懷素《苦筍帖》、《小草千字文》、米芾、祝允明、康里子山等明人如文徵明、王寵、趙孟頫等傳統精華，的行氣布白，都是他草書精神的淵源。一四九年渡台至一九六三年去世期間，正值大陸帖學中興與書法教育如火如荼的展開，時代和環境使然，他無法恭逢其盛，否則必有更大貢獻，作品的氣勢格局也勢必不同！但唯一可以肯定的，「空靈、不食人間煙火的意境」，仍將是他終身追求的最高境界。

在帖學主宰台灣書壇的三百多年來，名家計有林朝英、郭尚先、姚塋、謝琯樵、林紓、羅秀惠、洪以南……等，但論藝術成就與影響力，首推舊王孫溥心畬。這位「台灣帖學第一家」，和「台灣碑學第一家」于右老，並稱台灣書法史上的雙璧、絕世珍寶！台灣書壇若缺少了這二位大師，將是多麼的黯淡無光！

閱讀延伸

《張大千溥心畬詩書畫學術研討會論文》，台北：國立故宮博物院，1994。

《溥心畬書畫文物圖錄》，台北：國立故宮博物院，1993。

《溥心畬先生詩文集》上下冊，台北：國立故宮博物院，1993。

麥青龠，《書法研究—研究報告展覽專輯彙編》，台中：台灣省立美術館，1996。

溥心畬和他的時代

年代	西元	生平與作品	歷史	藝術與文化
清德宗 光緒廿二年	1896	農曆七月二十五日誕生於北京恭王府。	孫中山倫敦蒙難。	南洋大學成立，即後來的交通大學。
光緒廿五年	1899	開始學習書法。弟溥佑出生。	袁世凱任山東巡撫。	北洋大學第一屆學生畢業。
光緒三三年	1907	學篆隸、北碑、右軍楷行草，並雙鉤家藏自唐宋元名蹟，鍛鍊腕力和提筆法。	革命烈士秋瑾就義。	趙樸初出生。
宣統元年	1909	父親戴瀅逝世。袁世凱派兵夜圍載門，隨母、弟避難於北	清廷籌辦各省自治，設各省咨議局。	於北京設立近代中國第一個國家圖書館。

民國紀元	西元	生平傳記	時事	藝文
宣統三年	1911	京城北清河二旗村。次年避居北平西郊馬鞍山戒壇寺，在西山隱居十二年。	辛亥革命成功。	梁啟超訪問台灣。
民國二年	1913	湘僧永光法師第一次來訪，心畬詩、書風格頗受影響。據心畬〈學歷自述〉，北京法政大學畢業，於禮賢書院習德文。	二次革命爆發。	陳寅恪赴巴黎留學。
民國九年	1920	九月永光法師二度來訪，次年南歸返湘。	直皖戰爭爆發。	「上海藝術大學」成立。
民國十一年	1922	據心畬〈學歷自述〉在德國研究院三年半，獲博士學位回國。	直奉戰爭爆發。陳炯明叛變。	北平美術專門學校以及蘇州美術學校成立。
民國廿一年	1932	拒絕到滿洲國謀職，作〈臣篇〉以明志。	上海一二八事變。偽滿洲國成立。	中華美術會於南京成立。
民國廿六年	1937	母項氏逝世，於萃錦園辦理喪事後，移靈什剎海畔廣化寺。	七七事變，中日戰爭爆發。	日本學者水野清一、長廣敏雄等開始對山西大同雲岡石窟進行測量調查。
民國廿八年	1939	移居萬壽山居住。因日方屢請參加教育等事，遂稱疾不入城。	第二次世界大戰爆發。	張大千兄弟畫展在法國貢格慈德堡舉行。
民國三六年	1947	元配羅清媛逝世。撰〈皇清一品夫人多羅特氏墓志銘〉。年底心畬當選國大代表。	國民政府頒布「中華民國憲法」。台灣發生二二八事件。	中華全國美術工作者協會成立。
民國三八年	1949	農曆八月二十七日從上海乘漁船到舟山，後輾轉來台灣，十月應師範學院之聘，到藝術學系任教，並在台北舉行畫展。	大陸淪陷，國民政府遷都台北。	
民國四○年	1951	江兆申來寒玉堂問師。遊花蓮，結識台邑書家駱香林。在花蓮開畫展。	美國軍事援華顧問團在台成立。	高劍父逝世。
民國四三年	1954	《寒玉堂畫論》獲教育部第一屆美術獎。著有《寒玉堂文集》、《寒玉堂詩集》。	發生金門九三砲戰。「中美共同防禦條約」簽定。	徐悲鴻紀念館在北京建成。
民國四八年	1959	首次應香港新亞書院及香港大學之邀赴港演講。在國立歷史博物館國家畫廊舉辦開館個展。《四書經義集證》手稿由國立中央圖書館以十萬元購藏。	達賴出亡印度。	潘天壽出任浙江美術學院院長。
民國四九年	1960	第三度應香港新亞書院及香港大學之邀赴港。再度赴港舉行畫展，並在新亞書院藝術系講學三個月。拍攝〈溥儒博士書畫〉教學、創作紀錄片，此片並獲次年金馬獎特別藝術獎。	美國總統艾森豪訪問台灣。國民大會通過動員戡亂時期臨時條款。	廖修平等在台灣成立「今日畫會」。
民國五一年	1962	筆記《華林雲集》手寫兩冊出版，《慈訓纂證》出版。總計專著共十八種。	中印邊境衝突升高。	胡適逝世。
民國五二年	1963	十一月十八日因鼻癌病逝，二十八日安葬於陽明山第一公墓。	副總統陳誠辭去行政院長之職，由嚴家淦接任。	中國文化大學設立美術系。